书法自学丛帖

唐 怀仁集王羲之书圣教序

柯国富 编

上海大学出版社

图书在版编目（CIP）数据

唐怀仁集王羲之书圣教序 / 柯国富编. —上海：
上海大学出版社，2022.10
（书法自学丛帖）
ISBN 978-7-5671-4538-2

Ⅰ. ①唐… Ⅱ. ①柯… Ⅲ. ①行书－书法
Ⅳ. ①J292.113.5

中国版本图书馆CIP数据核字(2022)第184699号

责任编辑　刘　强
技术编辑　金　鑫　钱宇坤
装帧设计　谷夫平面设计

书 法 自 学 丛 帖

傅玉芳 主编

唐怀仁集王羲之书圣教序

柯国富　编

上海大学出版社出版发行
（上海市上大路99号　邮政编码 200444）
（https://www.shupress.cn　发行热线 021-66135112）
出版人　戴骏豪

上海光扬印务有限公司印刷　各地新华书店经销
开本 889mm×1194mm　1/16　印张 2.5　字数 50千字
2022年10月第1版　2022年10月第1次印刷
印数 1～5100
ISBN 978-7-5671-4538-2/J·603　定价：28.00元

前　言

　　教育部《关于中小学开展书法教育的意见》要求充分认识开展书法教育的重要意义，明确指出："书法是中华民族的文化瑰宝，是人类文明的宝贵财富，是基础教育的重要内容。通过书法教育对中小学生进行书写基本技能的培养和书法艺术欣赏，是传承中华民族优秀文化，培养爱国情怀的重要途径；是提高学生汉字书写能力，培养审美情趣，陶冶情操，提高文化修养，促进全面发展的重要举措。当前，随着信息技术的迅猛发展以及电脑、手机的普及，人们的交流方式以及学习方式都发生了极大的变化，中小学生的汉字书写能力有所削弱，为继承与弘扬中华优秀文化，提高国民素质，有必要在中小学加强书法教育。"

　　为贯彻教育部的意见精神，上海大学出版社出版的这套"书法自学丛帖"，精心选取古代书法名家的经典书法作品。为方便习字者临摹，对部分所选书法作品加注简化字，并将明显的错别字、通假字改在〈　〉内，将明显的漏字补在（　）内，将明显的衍字放在〔　〕内，漫漶字以□表示。希望本丛帖能够成为广大书法爱好者学习书法的良师益友。

　　本丛帖在编排过程中难免有不妥之处，敬请广大书法爱好者和专家批评指正。

编　者

2022 年 10 月

大唐三藏聖教序

太宗文皇帝製

弘福寺沙門懷仁集晉右將軍王羲之書

蓋聞二儀有像，顯覆載以含生；四時無形，潛寒暑以化物。是以窺天鑑地，庸愚皆識其端；明陰洞陽，賢哲罕窮其數。然而天地苞乎陰陽而易識者，以其有像也；陰陽處乎天地而難窮者，以其無形也。故知像顯可徵，雖愚不惑；形潛莫覩，在智猶迷。況乎佛道崇虛，乘幽控寂，弘濟萬品，典御十方，舉威靈而無上，抑神力而無下。大之則彌於宇宙，細之則攝於豪釐。無滅無生，歷千劫而不古；若隱若顯，運百福而長今。妙道凝玄，遵之莫知其際；法流湛寂，挹之莫測其源。故知蠢蠢凡愚，區區庸鄙，投其旨趣，能無疑惑者哉！

然則大教之興，基乎西土，騰漢庭而皎夢，照東域而流慈。昔者分形分跡之時，言未馳而成化；當常現常之世，民仰德而知遵。及乎晦影歸真，遷儀越世，金容掩色，不鏡三千之光；麗象開圖，空端四八之相。於是微言廣被，拯含類於三塗；遺訓遐宣，導群生於十地。然而真教難仰，莫能一其旨歸，曲學易遵，邪正於焉紛糾。所以空有之論，或習俗而是非；大小之乘，乍沿時而隆替。

有玄奘法師者，法門之領袖也。幼懷貞敏，早悟三空之心；長契神情，先苞四忍之行。松風水月，未足比其清華；仙露明珠，詎能方其朗潤。故以智通無累，神測未形，超六塵而迥出，只千古而無對。凝心內境，悲正法之陵遲；棲慮玄門，慨深文之訛謬。思欲分條析理，廣彼前聞，截偽續真，開茲後學。是以翹心淨土，往遊西域。乘危遠邁，杖策孤征。積雪晨飛，途間失地；驚砂夕起，空外迷天。萬里山川，撥煙霞而進影；百重寒暑，躡霜雨而前蹤。誠重勞輕，求深願達，周遊西宇，十有七年。窮歷道邦，詢求正教，雙林八水，味道餐風，鹿苑鷲峰，瞻奇仰異。承至言於先聖，受真教於上賢，探賾妙門，精窮奧業。一乘五律之道，馳驟於心田；八藏三篋之文，波濤於口海。

爰自所歷之國，總將三藏要文，凡六百五十七部，譯布中夏，宣揚勝業。引慈雲於西極，注法雨於東垂，聖教缺而復全，蒼生罪而還福。濕火宅之乾焰，共拔迷途；朗愛水之昏波，同臻彼岸。是知惡因業墜，善以緣昇，昇墜之端，惟人所託。譬夫桂生高嶺，雲露方得泫其花；蓮出淥波，飛塵不能污其葉。非蓮性自潔而桂質本貞，良由所附者高，則微物不能累；所憑者淨，則濁類不能沾。夫以卉木無知，猶資善而成善，況乎人倫有識，不緣慶而求慶！方冀茲經流施，將日月而無窮；斯福遐敷，與乾坤而永大。

朕才謝珪璋，言慚博達，至於內典，尤所未閑。昨製序文，深為鄙拙。唯恐穢翰墨於金簡，標瓦礫於珠林，忽得來書，謬承褒讚。循躬省慮，彌益厚顏。善不足稱，空勞致謝。

皇帝在春宮述三藏聖記

夫顯揚正教，非智無以廣其文；崇闡微言，非賢莫能定其旨。蓋真如聖教者，諸法之玄宗，眾經之軌躅也。綜括宏遠，奧旨遐深，極空有之精微，體生滅之機要。詞茂道曠，尋之者不究其源；文顯義幽，履之者莫測其際。故知聖慈所被，業無善而不臻；妙化所敷，緣無惡而不剪。開法網之綱紀，弘六度之正教，拯群有之塗炭，啟三藏之秘扃。是以名無翼而長飛，道無根而永固。道名流慶，歷遂古而鎮常；赴感應身，經塵劫而不朽。晨鐘夕梵，交二音於鷲峰；慧日法流，轉雙輪於鹿苑。排空寶蓋，接翔雲而共飛；莊野春林，與天花而合彩。

伏惟皇帝陛下，上玄資福，垂拱而治八荒；德被黔黎，斂衽而朝萬國。恩加朽骨，石室歸貝葉之文；澤及昆蟲，金匱流梵說之偈。遂使阿耨達水，通神甸之八川；耆闍崛山，接嵩華之翠嶺。竊以法性凝寂，靡歸心而不通；智地玄奧，感懇誠而遂顯。豈謂重昏之夜，燭慧炬之光；火宅之朝，降法雨之澤。於是百川異流，同會於海；萬區分義，總成乎實。豈與湯武校其優劣，堯舜比其聖德者哉！

玄奘法師者，夙懷聰令，立志夷簡，神清齠齔之年，體拔浮華之世。凝情定室，匿跡幽巖，栖息三禪，巡遊十地。超六塵之境，獨步迦維，會一乘之旨，隨機化物，以中華之無質，尋印度之真文。遠涉恒河，終期滿字，頻登雪嶺，更獲半珠，問道往還，十有七載，備通釋典，利物為心。以貞觀十九年二月六日，奉敕於弘福寺，翻譯聖教要文凡六百五十七部。引大海之法流，洗塵勞而不竭；傳智燈之長焰，皎幽暗而恒明。自非久植勝緣，何以顯揚斯旨。所謂法相常住，齊三光之明；我皇福臻，同二儀之固。

伏見御製眾經論序，照古騰今，理含金石之聲，文抱風雲之潤。治輒以輕塵足岳，墜露添流，略舉大綱，以為斯記。

治素無才學，性不聰敏，內典諸文，殊未觀攬，所作論序，鄙拙尤繁，忽見來書，褒揚讚述。撫躬自省，慚悚交并。勞師等遠臻，深以為愧。

貞觀廿二年八月三日內府

般若波羅蜜多心經
沙門玄奘奉詔譯

觀自在菩薩，行深般若波羅蜜多時，照見五蘊皆空，度一切苦厄。舍利子，色不異空，空不異色，色即是空，空即是色，受想行識，亦復如是。舍利子，是諸法空相，不生不滅，不垢不淨，不增不減。是故空中無色，無受想行識，無眼耳鼻舌身意，無色聲香味觸法，無眼界，乃至無意識界，無無明，亦無無明盡，乃至無老死，亦無老死盡，無苦集滅道，無智亦無得。以無所得故，菩提薩埵，依般若波羅蜜多故，心無罣礙，無罣礙故，無有恐怖，遠離顛倒夢想，究竟涅槃。三世諸佛，依般若波羅蜜多故，得阿耨多羅三藐三菩提。故知般若波羅蜜多，是大神咒，是大明咒，是無上咒，是無等等咒，能除一切苦，真實不虛。故說般若波羅蜜多咒，即說咒曰：揭諦揭諦，波羅揭諦，波羅僧揭諦，菩提薩婆訶。

般若多心經

太子太傅尚書右僕射上柱國河南公于志寧
中書令南陽縣開國男來濟
禮部尚書高陽縣開國男許敬宗
守黃門侍郎兼左庶子薛元超
守中書侍郎兼右庶子李義府等奉敕潤色

咸亨三年十二月八日京城法侶建立
文林郎諸葛神力勒石
武騎尉朱靜藏鐫字

大唐三藏聖教序

太宗文皇帝製

弘福寺沙門懷仁集晉右

將軍王羲之書

蓋聞二儀有像顯覆載以含

大唐三藏圣教序。　太宗文皇帝制。　弘福寺沙门怀仁集晋右　将军王羲之书。　盖闻二仪有像，显复载以含

生，四时无形，潜寒暑以化物。是以窥天鉴地，庸愚皆识其端；明阴洞阳，贤哲罕穷其数。

然而天地苞乎阴阳而易识者，以其有像也；阴阳处乎天

二

地而难穷者，以其无形也。故
知像显可征，虽愚不惑；形潜
莫睹，在智犹迷。况乎佛道崇
虚，乘幽控寂。弘济万品，典御
十方。举威灵而无上，抑神力

而无下。大之则弥于宇宙，细之则摄于豪〈毫〉厘。无灭无生，历千劫而不古；若隐若显，运百福而长今。妙道凝玄，遵之莫知其际；法流湛寂，挹之莫测

其源故知蠢蠢凡愚区庸

鄙牧其旨趣能无疑或者哉

然则大教之兴基乎西土腾

汉庭而皎梦照东城而流慈

昔者分形分迹之时言未驰

其源。故知蠢蠢凡愚，区区庸〈鄙，投其旨趣能无疑或〈惑〉者哉？〈然则大教之兴，基乎西土。腾汉庭而皎梦，照东城而流慈。〈昔者分形分迹之时，言未驰

而成化當常現常之世民仰
德而知遵及乎晦影歸真遷
儀越世金容掩色不鏡三千
之光麗象開圖空端四八之
相拯是微言廣被拯含類相

三途遗训遐宣导群生于十
地然而真教难仰莫能一其
旨归曲学易遵耶正于焉
纷纠空有之论或习俗而
是非大小之乘乍沿时而隆
替

三途；遗训遐宣，导群生于十
地。然而真教难仰，莫能一其
旨归；曲学易遵，耶〈邪〉正于焉纷
纠。所以空有之论，或习俗而
是非；大小之乘，乍沿时而隆

替。有玄奘法师者，法门之领

袖也。幼怀贞敏，早悟三空之

心；长契神情，先苞四忍之行。

松风水月，未足比其清华；仙

露明珠，讵能方其朗润。故以

智通无累，神测未形，超六尘／而迥出，只千古而无对。凝心／内境，悲正法之陵迟。栖虑玄／门，慨深文之讹谬。思欲分条析／理，广彼前闻；截伪续真，开兹

后学。是以翘心净土，往游西／域。乘危远迈，杖策孤征。积雪／晨飞，途间失地；惊砂夕起，空／外迷天。万里山川，拨烟霞而／进影；百重寒暑，蹑霜雨而前／

后学是以翘心净土往游西域乘危远迈杖策孤征积雪晨飞途间失地惊砂夕起空外迷天万里山川拨烟霞而进影百重寒暑蹑霜雨而前

鹿苑鹫峰，瞻奇仰异。承至／言于先圣，受真教于上贤。探／

踪。诚重劳轻，求深愿达，周游／西宇十有七年。穷历道邦，询／求正教。双林八水，味道餐风。

蹤誠重勞輕求深願達周遊

西宇十有七年窮歷道邦詢

求正教雙林八水味道餐風

鹿鷲峰瞻奇仰異承至

受真教於上賢探

赜妙门，精穷奥业。一乘五津之道，驰骤于心田；八藏三箧之文，波涛于口海。爰自所历之国，总将三藏要文，凡六百五十七部，译布中夏，宣扬胜

赜妙门精穷奥业一乘五津
遂驰骤扵心田八藏三箧
二爻波涛扵口海爰自所歴
之国捴将三藏要文凡六百
五十七部譯布中夏宣揚胜

业。引慈云于西极，注法雨于

东垂。圣教缺而复全，苍生罪

而还福。湿火宅之干焰，共拔

迷途；朗爱水之昏波，同臻彼

岸。是知恶因业坠，善以缘升；

升坠之端，惟人所托。譬夫桂生

高岭，云露方得泫其花；莲

出渌波，飞尘不能污其叶。非

莲性自洁而桂质本贞，良由所附者高，则微物不能累；所

凭者净，则浊类不能沾。夫以卉木无知，犹资善而成善；况乎人伦有识，不缘庆而求庆，方冀兹经流施，将日月而无穷；斯福遐敷，与乾坤而永大。

朕才谢珪璋，言惭博达。至于内典，尤所未闲。昨制序文，深为鄙拙。唯恐秽翰墨于金简，标瓦砾于珠林。忽得来书，谬承褒赞。循躬省虑，弥益

厚颜，善不足称，空劳致谢。　皇帝在春宫述三藏圣记。　夫显扬正教，非智无以广其文；崇阐微言，非贤莫能定其旨。盖真如圣教者，诸法之玄

宗，众经之轨躅也。综括宏远，奥旨遐深，极空有之精微，体生灭之机要。词茂道旷，寻之者不究其源；文显义幽，履之者莫测其际。故知圣慈所被，

業無善而不臻妙化所敷緣

無惡而不剪開法網之綱紀弘

六度之正教拯群有之塗炭

啟三藏之祕扃是以名無翼

而長飛道無根而永固道名

业无善而不臻；妙化所敷，缘
无恶而不剪。开法纲之纲纪，弘
六度之正教，拯群有之涂炭，
启三藏之秘扃。是以名无翼
而长飞，道无根而永固。道名

流庆，历遂古而镇常，赴感应／身，经尘劫而不朽。晨钟夕梵，交／二音于鹫峰；慧日法流，转双／轮于鹿菀〈苑〉。排空宝盖，接翔云／而共飞；庄野春林，与天花而合／

流庆鹿遂古而镇常赴感應

身钟塵切而不朽晨鍾夕梵

二音扵鷲峰轉二日法流轉雙

輪扵鹿菀排空寳盖接翔

而共飛庄野春林与天花而合

彩。伏惟

皇帝陛下。上玄资福，垂拱

而治八荒；德被黔黎，敛衽而

朝万国。恩加朽骨，石室归贝

叶之文；泽其及昆虫，金匮流梵

说之偈。遂使阿耨达水，通神
甸之八川；耆阇崛山，接嵩华
之翠岭。窃以法性凝寂，靡归
心而不通；智地玄奥，感恳诚而
遂显。岂谓重昏之夜，烛慧

炬之光，火宅之朝，降法雨之泽。于是百川异流，同会于海，万区分义，总成乎实。岂与汤武校其优劣、尧舜比其圣德者哉！玄奘法师者，凤怀聪令，

炬之光，水宅之朝，降法雨之泽，于是百川異流，同會於海，万区分义，總成乎實。岂与湯武校其優劣，堯舜比其圣德者哉，玄奘法师者，凤懷聪令，

立志夷简。神清韶龀之年，体拔浮华之世。凝情定室，匿迹幽岩。栖息三禅，巡游十地。超六尘之境，独步迦维；会一乘之旨，随机化物。以中华之无质，寻

即度之真文。远涉恒河，终期

满字。频登雪岭，更获半珠。问

道往还，十有七载，备通释典

利物为心。以贞观十九年二月

六日奉

印度之真文。远涉恒河，终期〈满字〉。频登雪岭，更获半珠。问〈道往还，十有七载。备通释典，〈利物为心。以贞观十九年二月〈六日，奉

敕於弘福寺翻譯聖教要

文凡六百五十七部引大海之

法流洗塵勞而不竭傳智燈

之長燄幽闇而恒明自非

久植勝緣＿顯揚斯旨解

谓法相常住，齐三光之明

我皇福臻，同二仪之固。伏见

御制众经论序，照古腾今，理

含金石之声，文抱风云之润。

治辄以轻尘足岳，坠露添流，

谓法相常住，齐三光之明；

我皇福臻，同二仪之固。伏见

御制众经论序，照古腾今，理

含金石之声，文抱风云之润。

治辄以轻尘足岳，坠露添流，

略举大纲，以为斯记。治素无才学，性不聪敏。内典诸文，殊未观揽〈览〉。所作论序，鄙拙尤繁。忽见来书，褒扬赞述。抚躬自省，惭悚交并。劳

师等远臻，深以为愧。

贞观廿二年八月三日，内（府）。

般若波罗蜜多心经

沙门玄奘奉诏译。

观自在菩萨，行深般若波罗

蜜多時，照見五蘊皆空，度一切苦厄。舍利子！色不異空，空不異色，色即是空，空即是色。受想行識，亦復如是。舍利子！是諸法空相，不生不滅，不垢

蜜多時照見五蘊皆空度一切苦厄舍利子色不異空空即是色色即是空空即是色受想行識亦復如是舍利子是諸法空相不生不滅不垢

不净不减不增不减是故空中无色无受想行识无眼耳鼻舌身意无色声香味触法无眼界乃至无意识界无无明尽乃至无老死

不净，不增不减，是故空中无　色，无受想行识，无眼耳鼻　舌身意，无色声香味触法。
无眼界，乃至无意识界。无无　明，亦无无明尽。乃至无老死，

亦无老死尽无苦集灭道无

智亦无得以无所得故菩提萨

埵依般若波罗蜜多故心无

挂碍无挂碍故无有恐怖远

离颠倒梦想究竟涅槃三世

诸佛，依般若波罗蜜多故，得

阿耨多罗三藐三菩提。故知

般若波罗蜜多是大神咒，是

大明咒，是无上咒，是无等等

咒。能除一切苦，真实不虚。故说

般若波罗蜜多咒。即说咒曰：／揭谛揭谛揭谛。般罗揭谛。／般罗僧揭谛。菩提莎婆呵。／般若多心经。／太子太傅尚书左仆射燕国公

般若波罗蜜多咒。即说咒曰：揭谛揭谛揭谛。般罗揭谛。般罗僧揭谛。菩提莎婆呵。般若多心经。太子太傅尚书左仆射燕国公

于志宁

中书令南阳县开国男来济

礼部尚书高阳县开国男

许敬宗

守黄门侍郎兼左庶子薛元超

于志宁、　中书令南阳县开国男来济、　礼部尚书高阳县开国男　许敬宗、
守黄门侍郎兼左庶子薛元超、

守中書侍郎兼右庶子李義

府等奉

咸亨三年十二月八日京城法侣建

文林郎诸葛神力勒石

武骑尉朱静藏镌字

守中书侍郎兼右庶子李义 府等奉敕润色。 咸亨三年十二月八日。京城法侣建

立, 文林郎诸葛神力勒石, 武骑尉朱静藏镌字。